学一百通

中国画基础技法丛书·写意花鸟

紫藤

ZITENG

ZHONGGUOHUA JICHU JIFA CONGSHU XIEYI HUANIAO

伍小东◎著

广西美术出版社

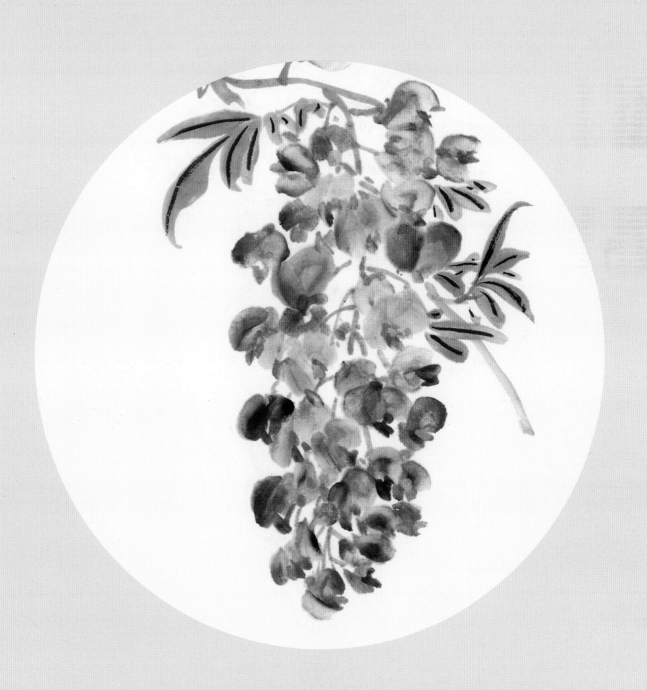

序

　　中国画是最接地气的高雅艺术。究其原因，我认为其一是通俗易懂，如牡丹富贵而吉祥，梅花傲雪而高雅，其含义妇孺皆知；其二是文化根基源远流长，自古以来中国文人喜书画，并寄情于书画，书画蕴涵着许多深层的文化意义，如有清高于世的梅、兰、竹、菊四君子，有松、竹、梅岁寒三友。它们都表现了古代文人清高傲世之心理状态，表现了人们对清明自由理想的追求与向往。因此有人用它们表达清高，也有人为富贵、长寿而对它们孜孜不倦。以牡丹、水仙、灵芝相结合的"富贵神仙长寿图"正合他们之意。想升官发财也有寓意，画只大公鸡，添上源源不断的清泉，意为高官俸禄，财源不断也。中国画这种以画寓意，以墨表情，既含蓄地表现了人们的心态，又不失其艺术之韵意。我想这正是中国画得以源远而流长、喜闻而乐见的根本吧。

　　此外，我国自古以来就有许多学习、研读中国画的画谱，以供同行交流、初学者描摹习练之用。《十竹斋画谱》《芥子园画谱》为最常见者，书中之范图多为刻工按原画刻制，为单色木版印刷与色彩套印，由于印刷制作条件限制，与原作相差甚远，读者也只能将就着读画。随着时代的发展，现代的印刷技术有的已达到了乱真之水平，给专业画者、爱好者与初学者提供了一个可以仔细观赏阅读的园地。广西美术出版社编辑出版的"中国画基础技法丛书——学一百通"可谓是一套现代版的"芥子园"，集现代中国画众家之所长，是中国画艺术家们几十年的结晶，画风各异，用笔用墨、设色精到，可谓洋洋大观，难能可贵。如今结集出版，乃为中国画之盛事，是为序。

<div align="right">

黄宗湖教授

广西美术出版社原总编辑

广西文史研究馆书画院副院长

2016年4月于茗园草

</div>

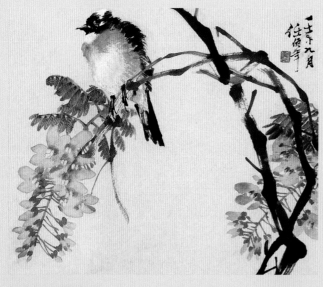

任伯年　紫藤栖禽
27cm×32.5cm　清代

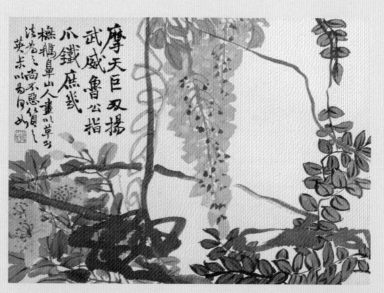

赵之谦　紫藤
22.9cm×31.9cm　清代

一、紫气东来映春风

紫藤是中国人喜欢描写的对象之一，其花呈蓝紫色，与中国文化的祥瑞属性定位相合，寓意瑞兆吉祥与春风来临。画紫藤就是画春风，就是画吉祥瑞气。

古代，紫色是尊贵的颜色。北京故宫又称为紫禁城，天帝居住在紫微宫，而人间皇帝自诩受命于天的"天子"，其居所应象征紫微宫以与天帝对应，以突出政权的合法性和皇权的至高性。俗间有"大红大紫"和"红得发紫"的说法，其寓意吉祥及人生得意。

汉·刘向《列仙传》："老子西游，关令尹喜望见有紫气浮关，而老子果乘青牛而过也。"

此文献记载，即传说老子过函谷关，有紫气从东而来。后遂以"紫气东来"表示祥瑞之气从东来，东来西去，太阳行程的自然轨迹。一年之计在于春，春从东来，春夏秋冬之序，春暖花开，紫气东来刚好扣合了紫藤这个花卉。紫藤花开，也就象征着春暖花开，大地回春，也象征着吉祥瑞气和紫气东来。

对紫藤的描写，最符合当代人的审美的是唐代李白的《紫藤树》："紫藤挂云木，花蔓宜阳春。密叶隐歌鸟，香风留美人。"而由紫藤引起的比兴隐喻的诗句中，让我们思绪万千的类似于唐代白居易《三月三十日题慈恩寺》描写的："慈恩春色今朝尽，尽日裴回倚寺门。惆怅春归留不得，紫藤花下渐黄昏"，以及白居易《紫藤》描写的："藤花紫蒙茸，藤叶青扶疏。谁谓好颜色，而为害有余"，都表现出一种淡淡的忧伤与哀叹。即便对于紫藤花有如此联想而产生的叹息，但紫藤花给人的印象以及文化认可，都表达出了瑞兆吉祥的寓意。蒙茸一架、满园春色，何等的朝气蓬勃，把画家与紫藤花联系在一起的"活化石"，当属原拙政园中园大门内庭一隅（该区域现归苏州博物馆管理）一株距今有四百多年历史，由"明四家"之一文徵明手植的紫藤。

紫藤，是一种缠绕攀爬性的落叶藤本植物，临春盛开，盛开时，在缠绕攀爬的枝藤上垂挂大串大串的紫色花穗，风中摇曳的花影，锦绣繁华，堪比丽人回首。由于紫藤花有瑞兆吉祥的寓意，广大群众也喜欢这样的花卉形象，现今公园、庭院都喜欢种上这样的花卉植物，以示吉祥。在画家当中，以写意画法画紫藤花的名家，最有代表性的当属清代的海派画家赵之谦、任伯年、虚谷、吴昌硕等，而后至齐白石传承更为广大，以至于紫藤花成了后世画家喜爱描写的对象。

因此，紫藤花成为历代文人所喜爱，更加成为画家笔下的祥瑞形象。

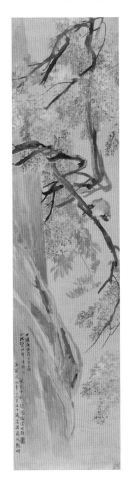 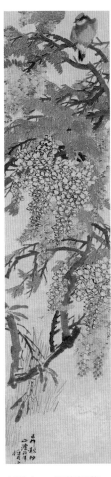 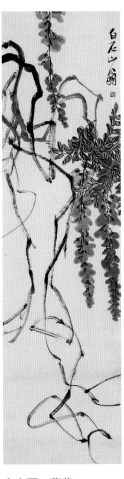 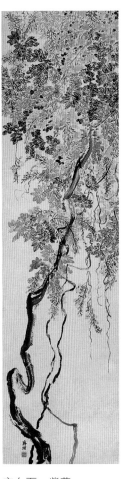 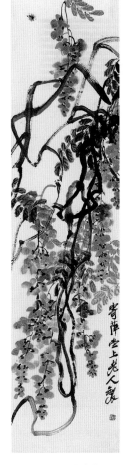

| 任伯年　紫藤翠鸟 | 任伯年　紫藤栖莺 | 齐白石　藤萝 | 齐白石　紫藤 | 齐白石　紫藤蜜蜂 |
| 195cm×47cm　清代 | 195cm×47cm　清代 | 151.5cm×41cm　近代 | 140.5cm×38.5cm　近代 | 137cm×34cm　近代 |

二、紫藤的画法

（一）紫藤的形体结构

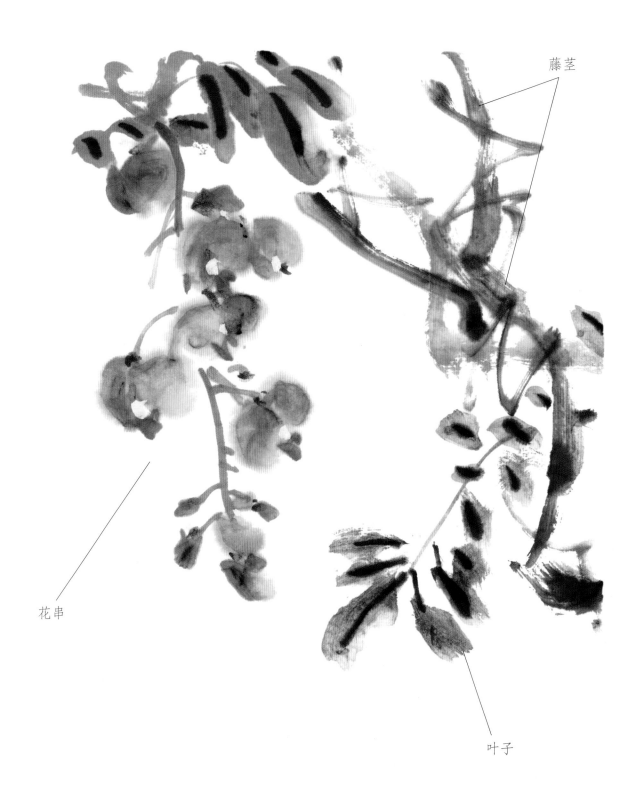

藤茎

花串

叶子

（二）紫藤叶子的形态与画法

紫藤叶子的结构图

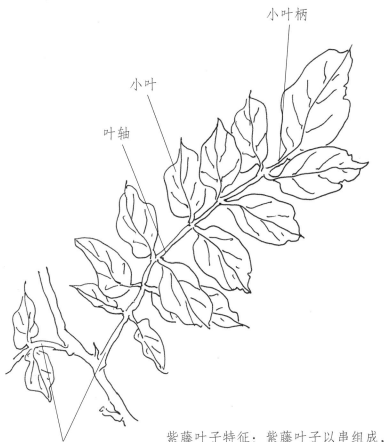

小叶柄

小叶

叶轴

左右互生形卵状叶

紫藤叶子特征：紫藤叶子以串组成，每串叶子左右互生，形似羽状，上有小叶9—13片，均为奇数，小叶为左右对生，为卵状椭圆形或卵状披针形，每串叶长15—25厘米，基部叶小，上部叶较大。在具体的作画中，还是应以绘画视觉来定，不可拘限于物理特征。

常见叶子的画法

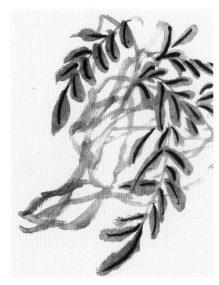

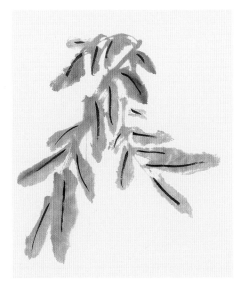

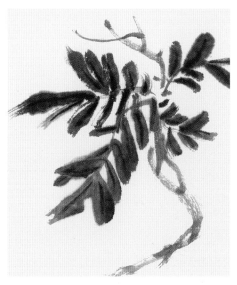

先用汁绿色画叶子的整体走势，然后以赭石调墨色画出藤茎，最后用浓墨勾出叶脉。

此幅紫藤叶子为三枝一组，在组合上参考竹叶的"个"字，用花青调墨画出。画面整体走势是从上往下，左右出枝，打开画面的势，用浓墨勾出叶脉。

以墨为主调些赭石、三绿画出叶子，随后以淡墨画出藤茎，最后用浓墨勾出叶脉。

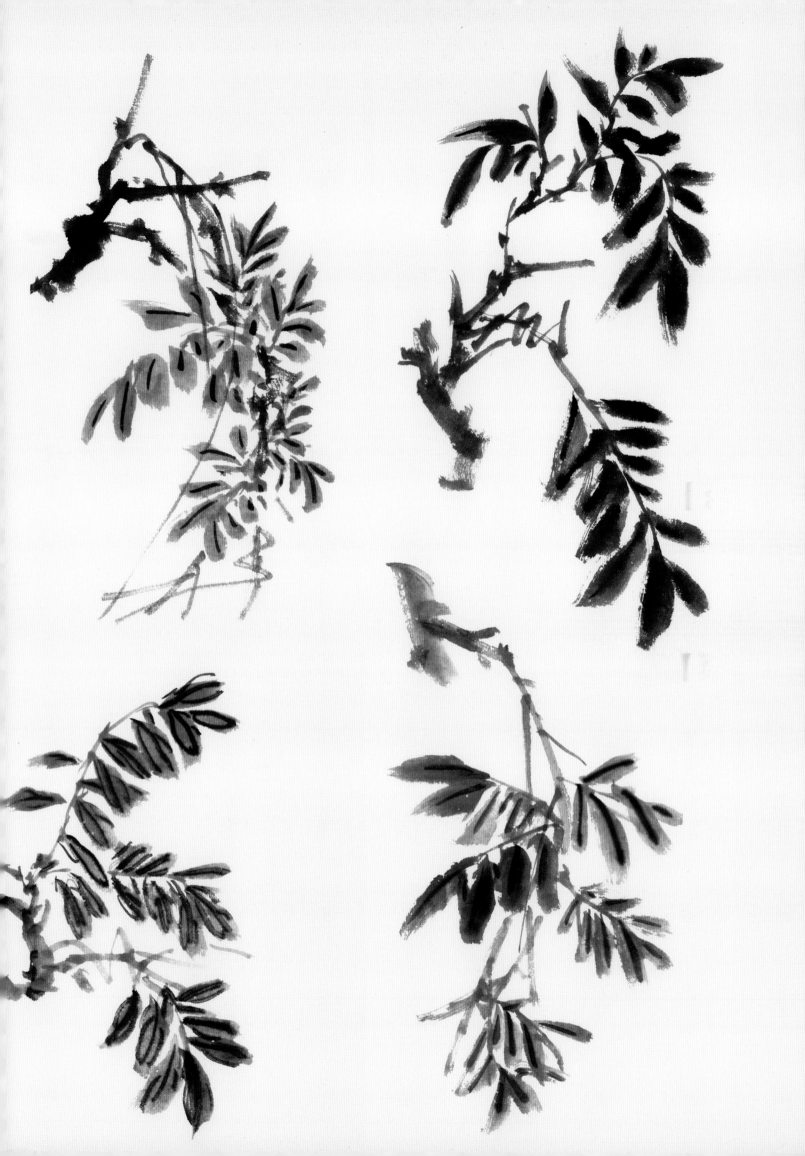

（三）紫藤花头的形态与画法

单朵花头结构图

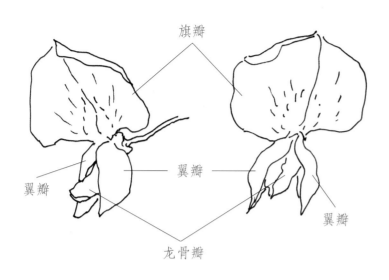

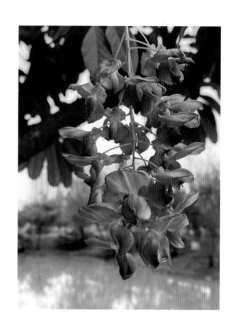

紫藤花属于蝶形花，花瓣常见 5 片，大的一片叫作旗瓣，小的两片叫作翼瓣，下面的两片叫作龙骨瓣（在绘画形象中，常见不到龙骨瓣），整个花冠像蝴蝶，称为蝶形花冠。

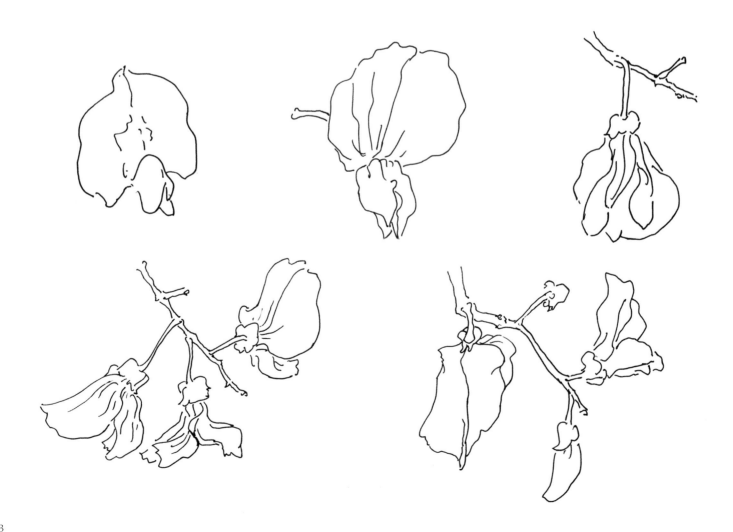

单串花头结构图

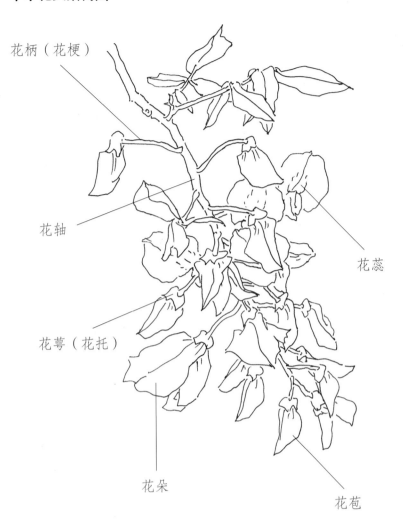

花柄（花梗）

花轴

花蕊

花萼（花托）

花朵

花苞

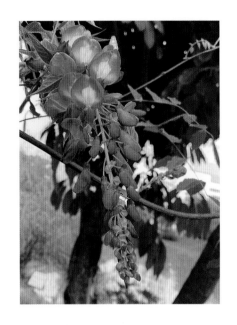

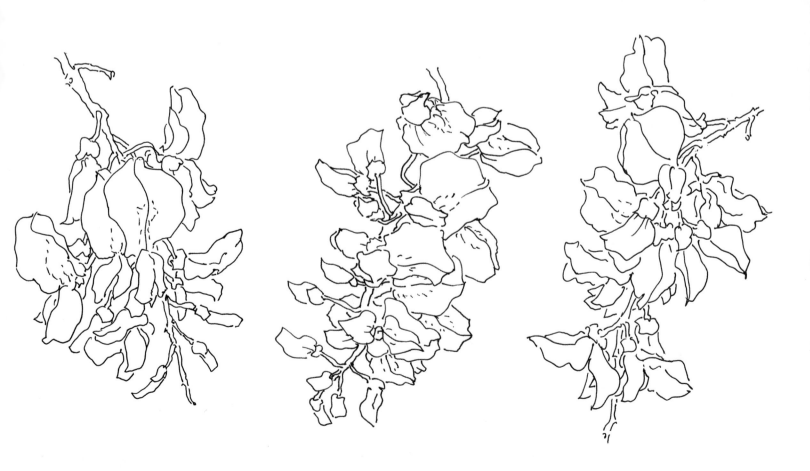

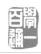

单朵花头画法

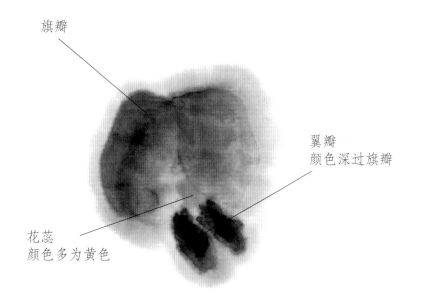

旗瓣

翼瓣
颜色深过旗瓣

花蕊
颜色多为黄色

画紫藤，尤其是写意画法，要对紫藤花的单朵结构有所了解，也要对单朵紫藤花的画法有所把握，这样有利于画好一串紫藤花，也有利于画好以紫藤花为题材的画作。

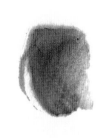

步骤一：用少许花青调胭脂，侧锋用笔画紫藤花的旗瓣的左半部分。

步骤二：接着画出旗瓣的右半部分，形成一个类似蝴蝶的花瓣。

步骤三：用浓重的花青微调胭脂，用笔点出紫藤花的翼瓣。

步骤四：紫藤花的花蕊常用藤黄来点出，至于是否点画花蕊，这要看画家对画面的整体安排和设计。

步骤一：用少许花青调胭脂，侧锋两笔画出紫藤花的旗瓣。

步骤二：接着上一步骤用同样的方法，画出另外两朵紫藤花的旗瓣。

步骤三：用浓重的花青微调胭脂，分别点出紫藤花的翼瓣。

步骤四：用藤黄点画紫藤花的花蕊，并用花青调藤黄形成汁绿色画出花柄，以此方式把花头串连起来。

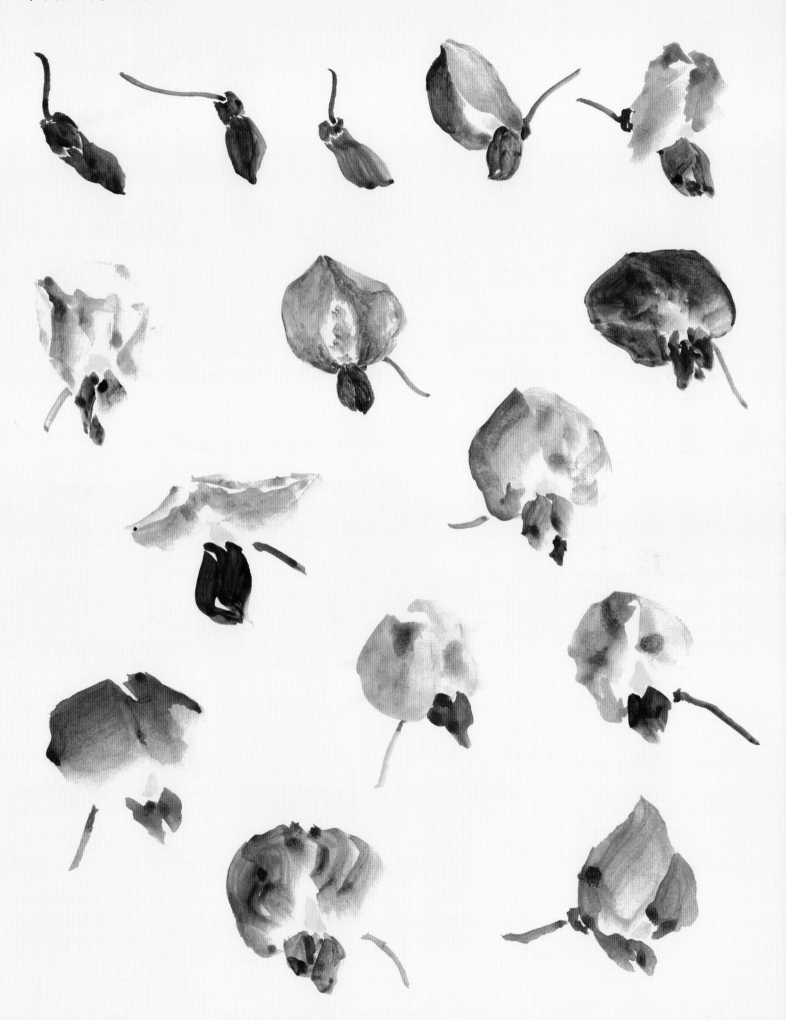

（四）紫藤花串的画法和步骤分析

范例一：

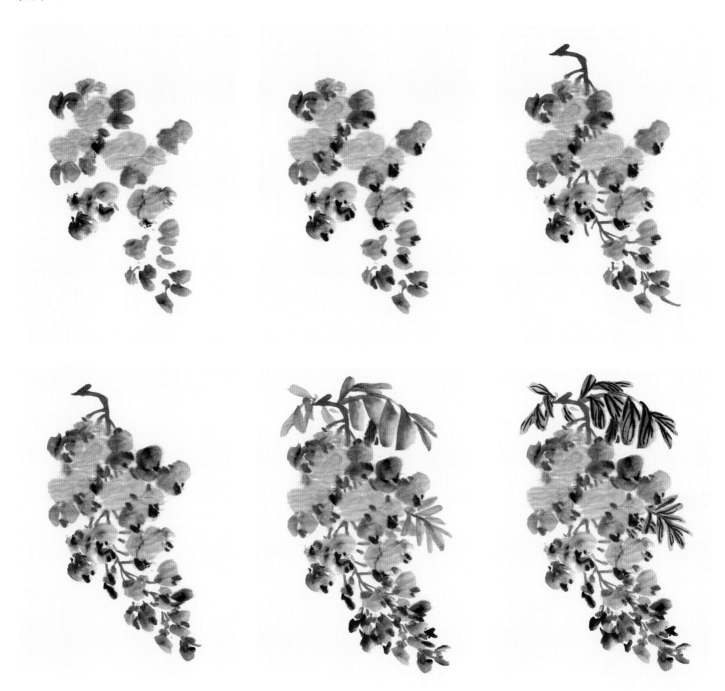

步骤一：用胭脂调花青画紫藤花朵，先用点法点出颜色深浅不一的紫藤花冠和花苞。多用侧锋用笔画出蝶状花冠的形状，强调用笔走势的统一。

步骤二：用浓重的花青调胭脂，点画出紫藤花的翼瓣。

步骤三：用赭石画出紫藤花串的花轴和花柄。

步骤四：用浓重的赭石点出花萼。注意要点，视画面效果点花萼，不要所有的花朵都点上花萼。

步骤五：用花青调鹅黄形成偏暖的绿色画出紫藤的叶子，并用藤黄点上花蕊。同时，看画面的视觉效果，用浓重的花青添画一些花苞，以此来调整紫藤花的形象。

步骤六：趁着叶子半干的时候，用浓胭脂勾出叶子的筋脉。

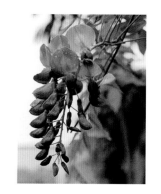

范例二：

 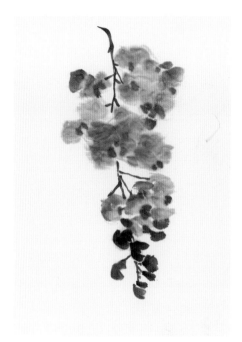

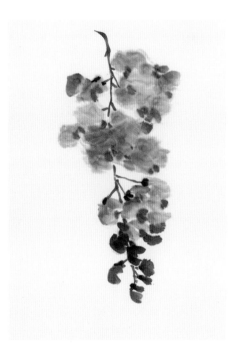 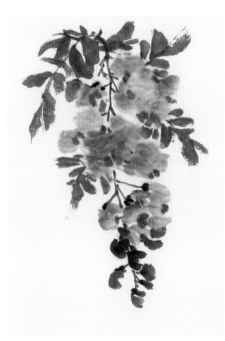 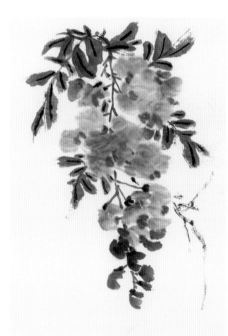

步骤一：用胭脂调花青画紫藤花朵，通常习惯是先用点法画出蝶状花冠，这样画面的气象容易表现出来。为了画出蝶状花冠的形状，多用侧锋用笔。

步骤二：用浓重的花青调胭脂，点出紫藤花的翼瓣和花苞。

步骤三：用花青调藤黄画出紫藤花串的花轴和花柄。

步骤四：用浓重的胭脂微调花青，依着花朵、花苞不同的姿态点出花萼。

步骤五：用花青调藤黄形成绿色画出紫藤的叶子。

步骤六：趁着叶子半干的时候，用浓墨勾出叶子的筋脉，并视画面的走势，添画一些老的藤枝。

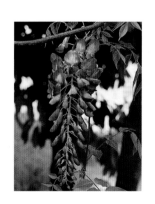

范例三：

 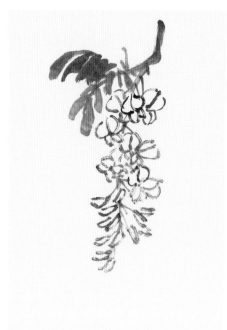 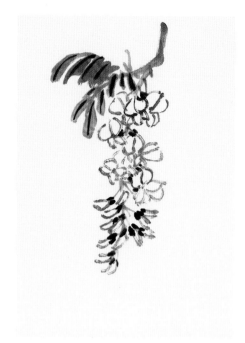

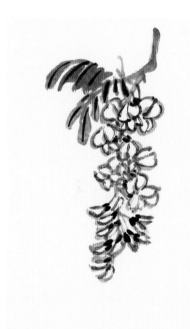 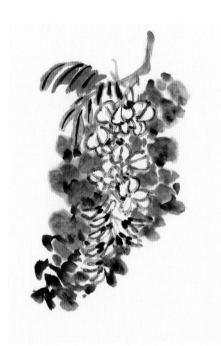 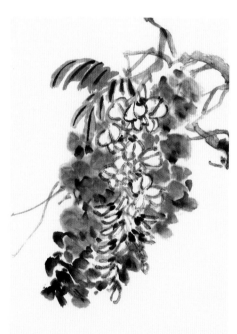

步骤一：用墨以双勾法画出紫藤花串，画此花串时，要注意花串的花朵与花苞形成的大小对比，通常花串的上部分是开放的花朵，下部分是未开放的花苞。

步骤二：用花青调藤黄画出花轴、枝藤及叶子。

步骤三：用墨点出花萼，使花柄与花朵、花苞相连，并趁着紫藤叶片未干的时候画出它的筋脉。

步骤四：用藤黄点出花蕊，继而用淡绿色在花朵的外轮廓复勾一次，以此衬托白色的紫藤花。

步骤五：在白色紫藤花的外围，用花青调胭脂画出紫色的紫藤花，这样能够使花朵更丰富和有层次。

步骤六：用淡墨添画紫藤花的枝藤和紫色花串的花轴，以此把花串的走势调顺。

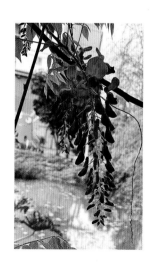

范例四：

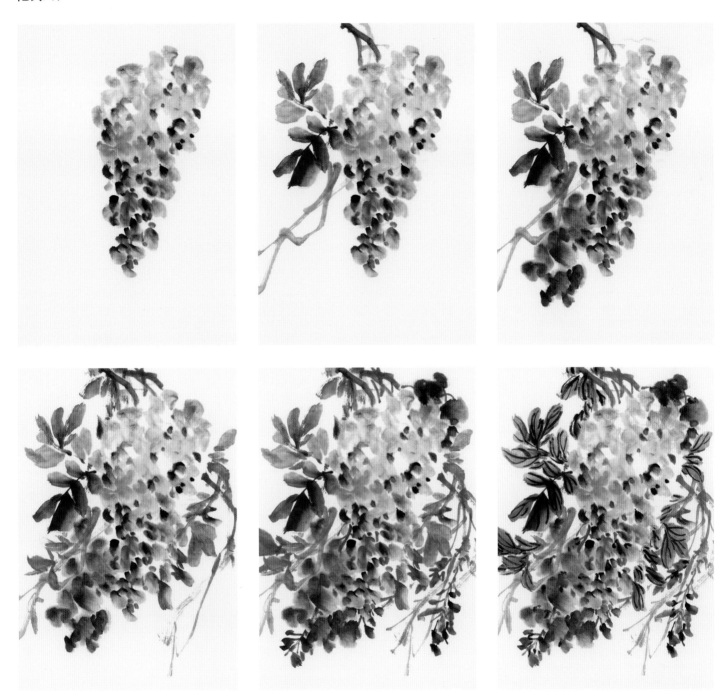

步骤一：用花青调胭脂画出紫藤花串。画花串时要注意以开放的大花朵作为面，以未开放的小花苞作为点，以此来形成大小对比的节奏。

步骤二：用花青调藤黄画出枝藤及叶子。

步骤三：用少许花青调胭脂画出另一串紫藤花的花串，注意两组花串的颜色要有所区分。

步骤四：用花青调藤黄添画枝藤及叶子，注意枝藤的走势是由左上顺着花串往左下。

步骤五：这个步骤主要是整理花串的形象以及协调画面。分别在右上角添画花瓣和在右下角添画未开的小花苞，以及添画两组大花串的小花苞。

步骤六：用墨点出花萼，使花柄与花朵、花苞相连，并趁着紫藤叶片未干的时候画出其筋脉及用藤黄点出花蕊。至此这一个比较复杂的程序和步骤就完成了，在具体作画的过程中灵活运用，就可以完成一幅完整的以紫藤花为题材的画作。

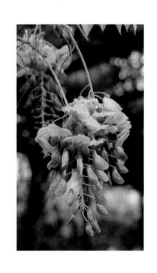

范例五：

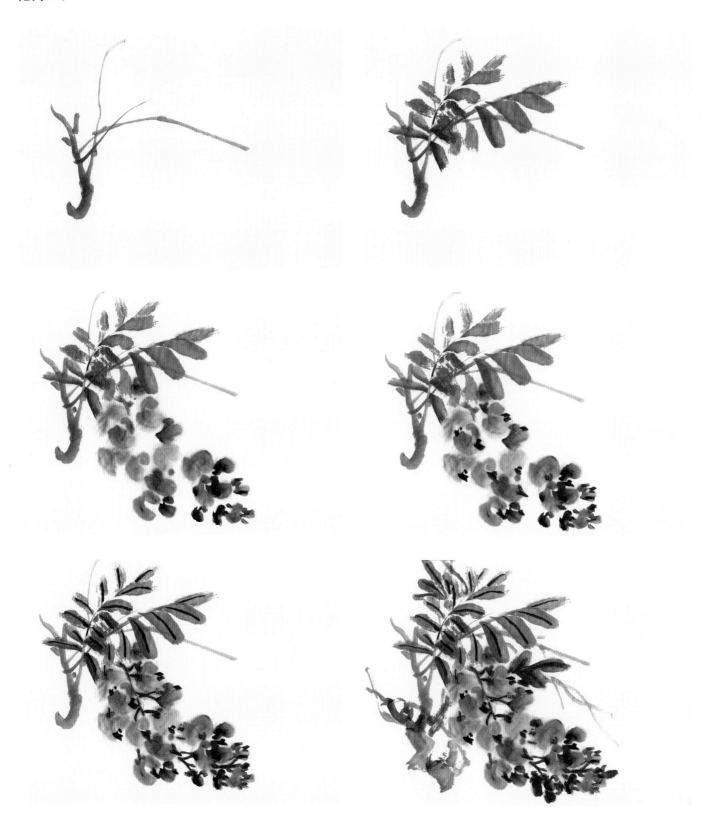

步骤一：用赭石调少许胭脂画紫藤的枝藤。

步骤二：接上一步骤，用同样的颜色，笔头再蘸取少许藤黄和胭脂，画出紫藤的叶子。

步骤三：用花青调胭脂以点法画出颜色深浅不一的紫藤花冠和花苞，多用侧锋用笔，画出蝶状花冠的形状，注意花冠的安排要有聚散疏密的变化。

步骤四：接上一步骤，用浓重的花青调胭脂，点出紫藤花的翼瓣。

步骤五：用胭脂画出紫藤花串的花轴、花柄，并勾出叶子的筋脉。

步骤六：用藤黄点出紫藤花的花蕊，用花青调藤黄，添画一些枝藤和叶子，使画面更饱满。

范例六：

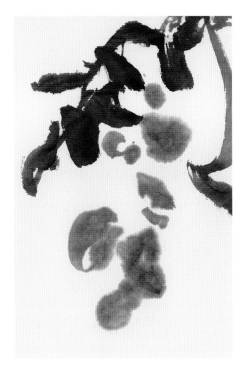 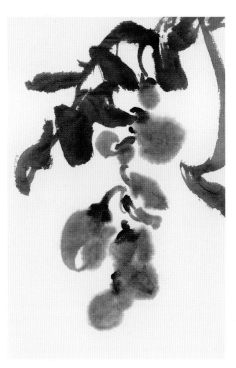 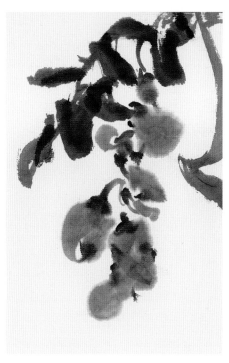

步骤一：用浓墨画出叶子、藤茎，再用淡墨画出花朵。

步骤二：用淡墨添加花轴和花柄，浓墨点出花萼。

步骤三：在叶片未干的情况下，用浓墨依叶片结构勾出叶脉。

范例七：

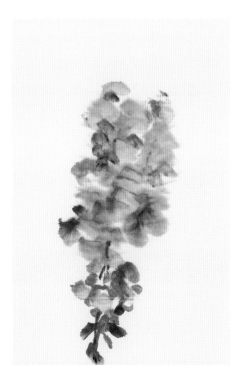 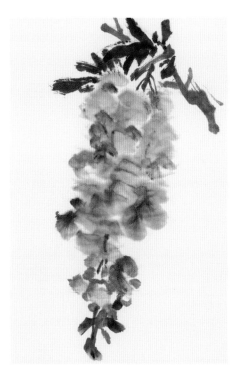 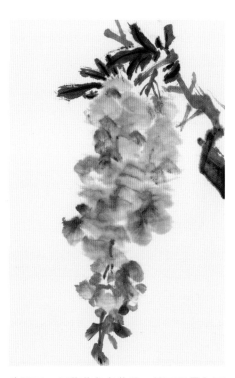

步骤一：用花青色调胭脂色点出紫藤花串。画此花串，要注意点的节奏，注意点所形成的疏密以及大小块面。

步骤二：用花青色调藤黄色画出花轴、枝藤及叶子。

步骤三：用藤黄色点花蕊，继而用墨勾写叶脉，并进一步丰富藤蔓，用重墨画出一些老枝藤。

不同画法的花头形象

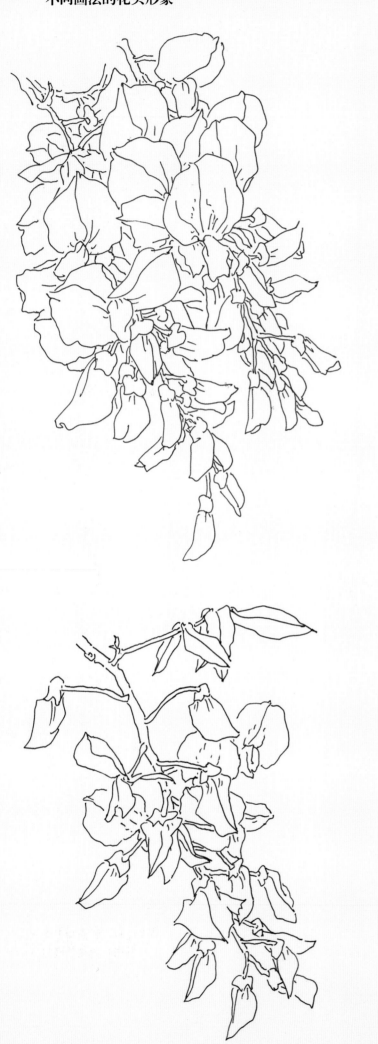
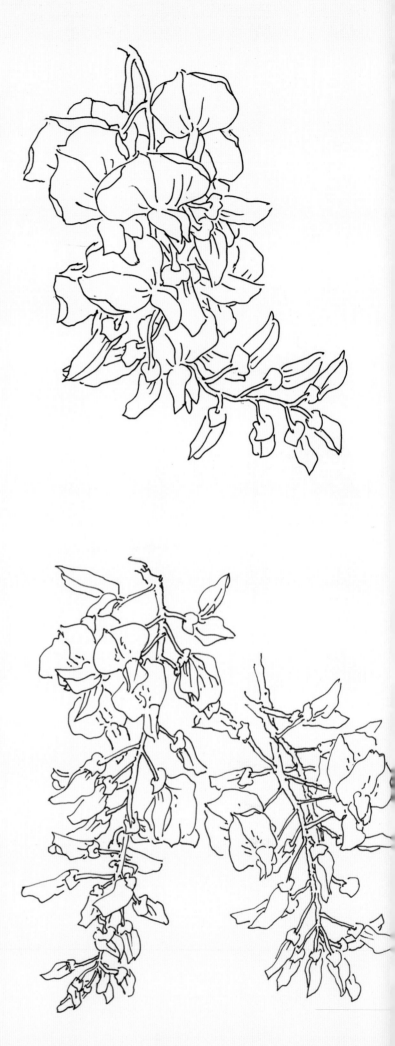

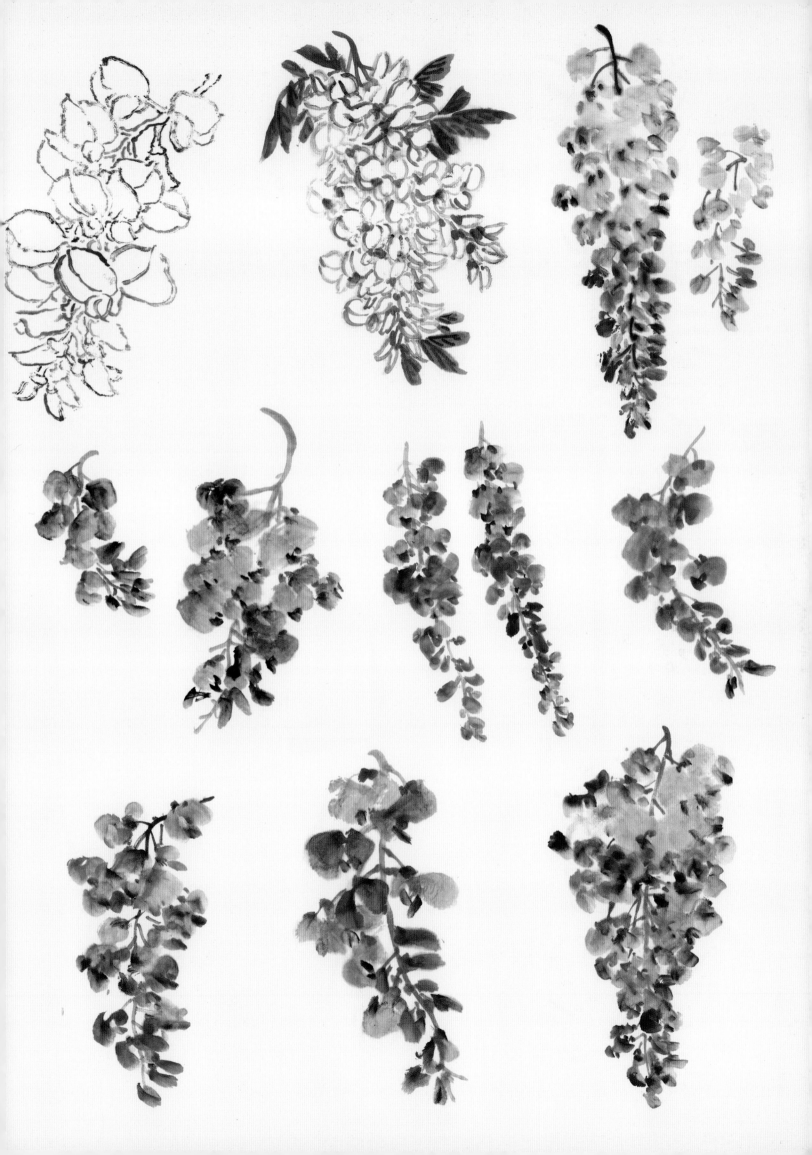

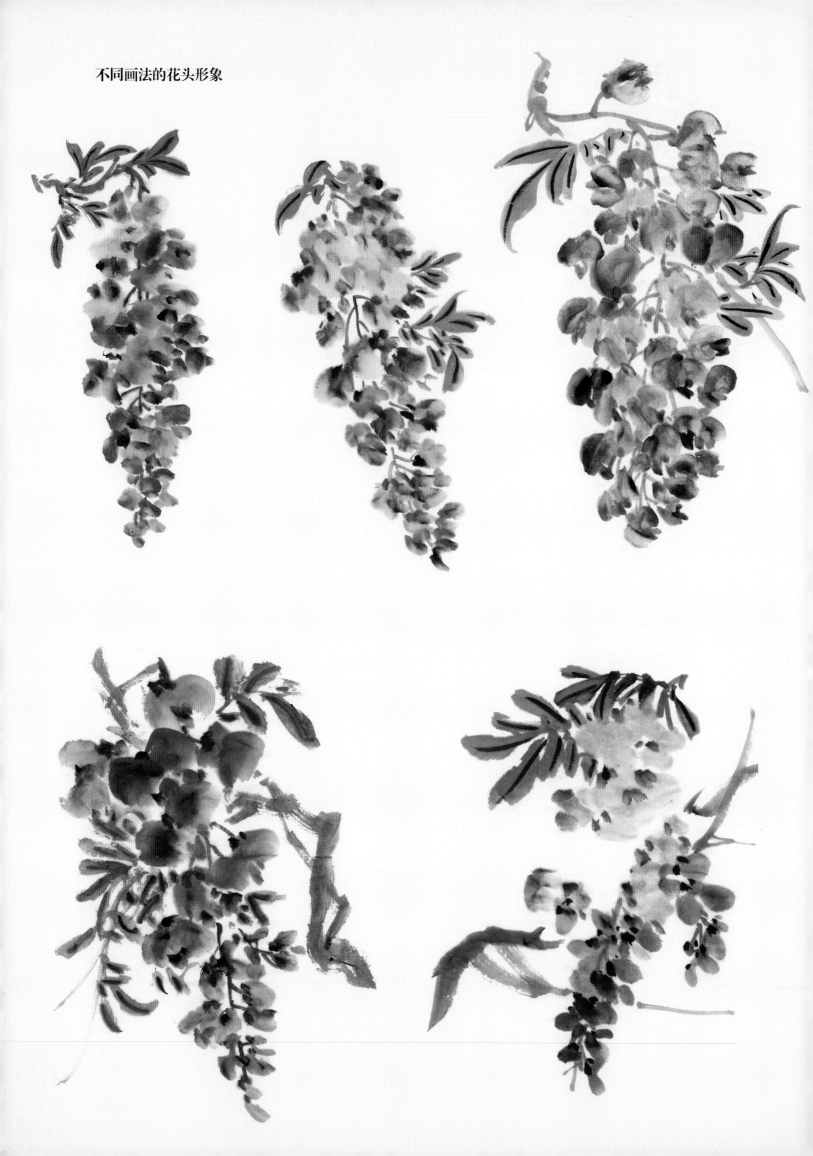

不同画法的花头形象

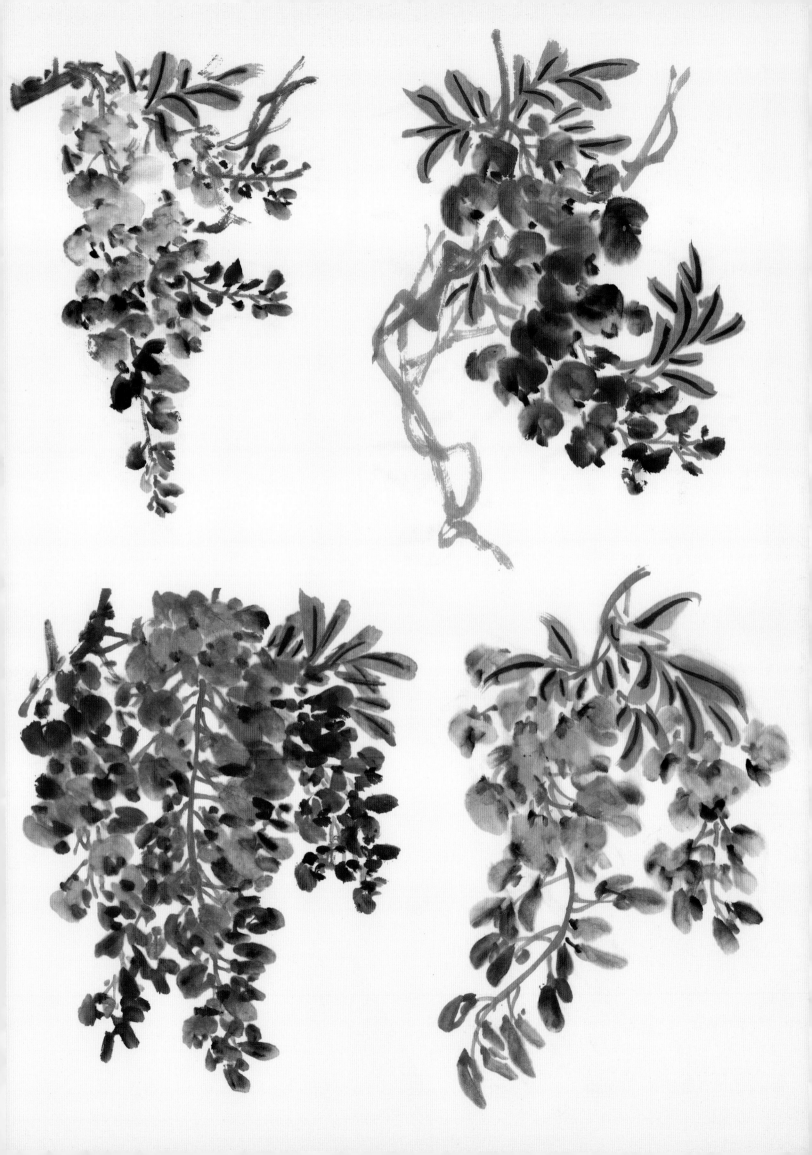

三、紫藤的写生创作

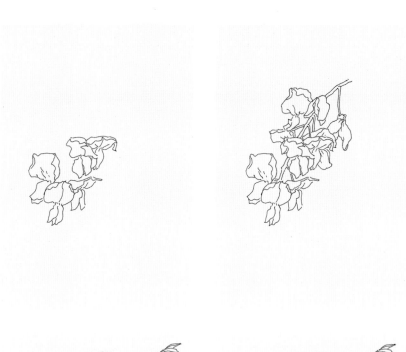

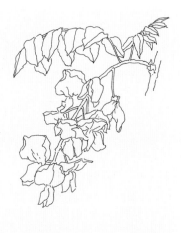

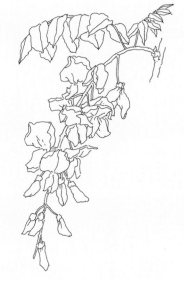

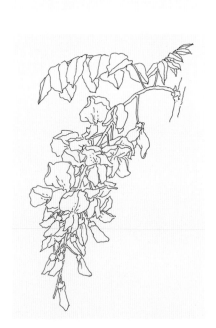

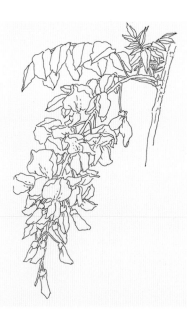

1. 白描写生创作步骤

这是用水性笔以白描手法画的紫藤花写生。这样的白描写生有一个要点须注意，就是下笔后笔迹不宜改正，因此下笔的顺势造型，依形调整的方式就显得特别重要。在具体的写生过程中，对自然中花的形象的观察是动态的，不能静态地盯着一朵花看，要对花的基本形有一定的了解，这样做才能更好地以画面的视觉效果为主导，对外象的花卉有所取舍和主动组合，才能画出生动的白描写生。

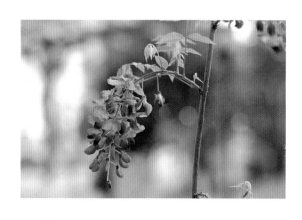

步骤一：从紫藤花处于画面最前面开放的花朵起手作画。

步骤二：顺势添画几朵开放方向不同的花朵，加上花轴和花柄。

步骤三：画出左右互生的两组叶子，至此画面中处于最前面起遮挡作用的花朵、叶片都画了，即可定下画面的基本大形势，利于后面一层层地深入描画。

步骤四：继上一步骤添加花朵、花苞，顺着笔势、形势边画花边添花轴和花柄，使得画面的走势由上往下延伸。

步骤五：为了丰富画面中花串的空隙部分，适当地添加花朵、花苞，使画面形象饱满丰富有层次感。

步骤六：调整画面，这是作画尾声需要做的一个重要内容。在画面的右上边，添画出几片往上生发的叶片。这样的处理，既保证了画面由上往下走的主势，也把画面的主势给分化了，向上边生发，从而使画面更具有向四面扩张的张力。

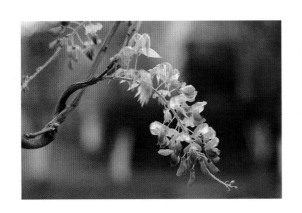
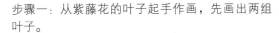

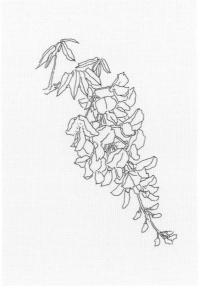
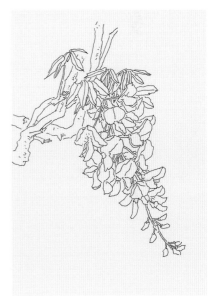

步骤一：从紫藤花的叶子起手作画，先画出两组叶子。

步骤二：顺势画上几朵开放的花朵，这样画的好处在于先把处于最前面起遮挡作用的叶片和开放的花朵给画了，利于后面一层层地深入描画。

步骤三：继上一步骤添加花朵、花苞并画出连接的花柄、花轴等。画的时候，并非是画完花朵、花苞才加花柄、花轴，而是顺笔势、形势边画花边添花轴和花柄，只有这样才能做到顺势而为，使形象结构合理生动。

步骤四：在花串基本完成后，画出紫藤花的枝藤。

步骤五：为了使画面的形象丰富，在画面的左边添画出另一串紫藤花。

步骤六：在画面基本完成后，仍然需要做一些调整。此步骤是在画面的上半部分，添画出一些叶片，这样既能加强画面由上往下的走势，也增强了视觉感，使得画面更加饱满和丰富。

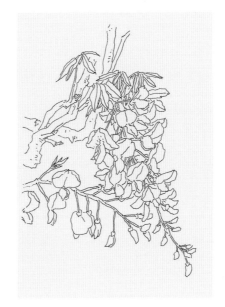
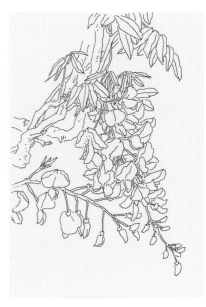

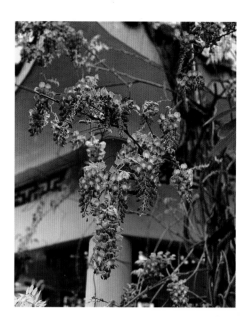

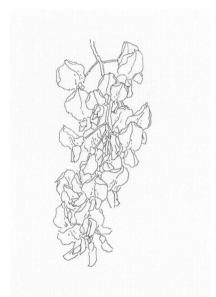

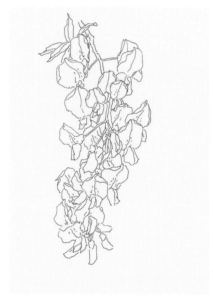

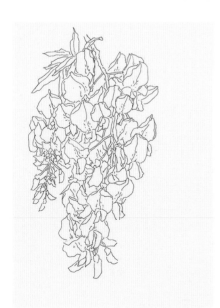

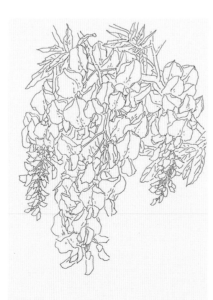

步骤一：从紫藤花处于画面最前面开放的花朵起手作画。

步骤二：顺势添画几朵开放方向不同的花朵，这样画，便于定下画面的基本形势，利于后面一层层地深入描画。

步骤三：顺形势添加花朵、花苞，完成独立的一组花串。

步骤四：至此，要分析一下画面，决定是画一串花朵，还是两串或者更多。为了丰富花的形象，在花轴上半部分加上几片叶子，这几片叶子非常重要，因为它把整个花串的走势给调整了出来。

步骤五：面对外在的花卉形象，一定要学会在纷杂的花卉中，主动取舍和营造画面，千万不要被外在的数量和形态约束，这是写生过程必须注意的画理。在花串的左边再画一串花朵，使其花朵是偏向左边开放的，并有意识地用小的花苞与开放的花朵形成对比。

步骤六：在画面的右边再添画出一串花朵，以此来强化画面由上往下走的主势，从而使得画面更加丰富和饱满。

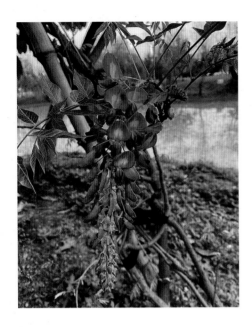

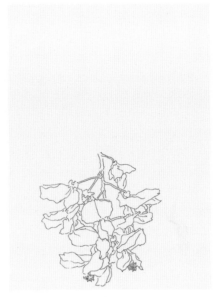

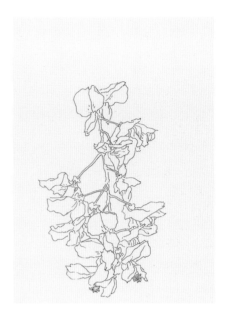

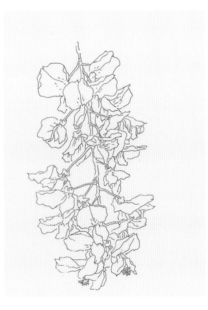

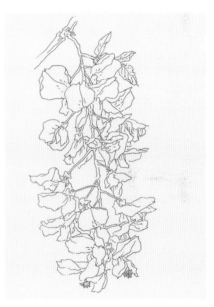

步骤一：从紫藤花处于画面最前面开放的花朵起手作画。

步骤二：顺势添画几朵开放方向不同的花朵，并画出连接的花轴、花柄。

步骤三：顺形势添加花轴、花柄，并在后面再添画一些花朵，使之形成线条与块面的对比，以此增加画面的层次感，完成独立的一个花串。

步骤四：在完成了一个独立的花串后，需要画出花串与枝藤、花叶的连接。

步骤五：在花串的右边再添画出一串花朵。这样处理，强化画面由上往下走的主势，并且从画面的视觉角度看，把势分化到右边，从而使得画面增加张力，也更加丰富和饱满。

步骤六：画出枝藤、叶片，在整个作画过程中，注意花朵与花朵形体之间的衬托，同时，也要注意线条之间的横竖、横斜穿插后的对比，这也是画白描要注意的要点。

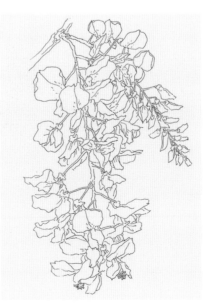

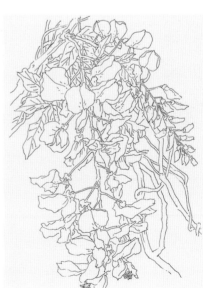

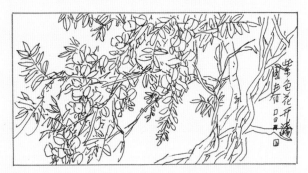

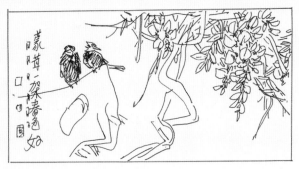

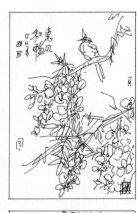
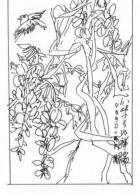
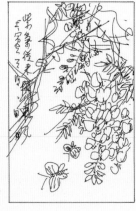
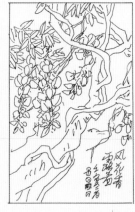

2. 构图样式

一、在具体的写生中，肯定要讲究构图，这是作画必须要训练的内容之一。而学习构图的第一个内容或者环节，就是临摹学习古人经典的图像样式，可以多做类似的临摹借鉴练习。具体来说，就是对一个绘画形象做不同的构图临摹练习。也可以自己做构图创作练习，总之多练，把图像样式强化到自己的头脑记忆中。

用简单的水性笔来起稿练习构图，这是最便捷的途径，也是最有成效的方式之一，随后可依据这样的草图来进行创作。这里要注意，我们通过白描写生，已经基本掌握了紫藤花的具体结构以及组成部分，对于花头的走势、走向也具有了一定的描画能力，可以主动大胆地练习构图。

二、构图练习也可以叫作草图创作。作草图，其目的主要在于对画面构图有一定的把握，这样就不至于在具体的创作中心里没有谱，尤其是在写意花卉中，心中无谱，下笔都找不到位置。只有过了这一关，在具体的创作中，才能够把重点放在笔墨的营造上。

那么，在构图练习的过程中，不要被具体的外象所局限，也不要被写生所得到的写生稿控制，不必拘泥于写生的固定形态，可以改变花卉的位置和花卉

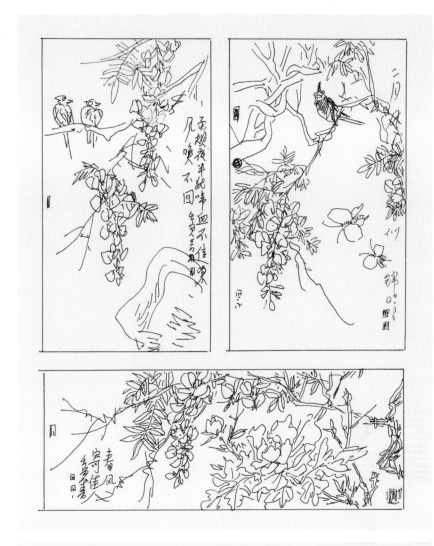

的走向，甚至添加花朵、花苞等。为了便于将写生作业拓展为独立画幅的创作，构图练习，以及构图借鉴就显得尤其重要。

三、对于花鸟画的创作，尤其是写意画的创作，要运用好素材，并且创造素材和拓展素材，使创作不再局限于写生的框架中。说到创作，实际上就是如何安排画面，用什么样的方法来进行绘画创作，用什么样的笔墨来表现形象和塑造形象，用什么样的构图，才能够达到我们心中的画意和画境，构图练习就是达到这一目的的训练手段和设计环节。

四、根据写生得到的花卉形态和结构，就可以进行绘画创作。在创作之前，可以大致构思一下画面和立意，即所谓的构思草图。写生得来的形象，往往是创作的素材，要用它们来作写意画创作，就要转到笔墨形象上来，强调了这个环节和内容，构图的作用和意义才能体现出来，写生也才有意义。只有多进行构图练习，在紫藤花写意画创作中，才能够因势造型，顺势布局，也才具备了调整画面的能力，才可能在具体的创作中，有一个大致的营构画面的方向。

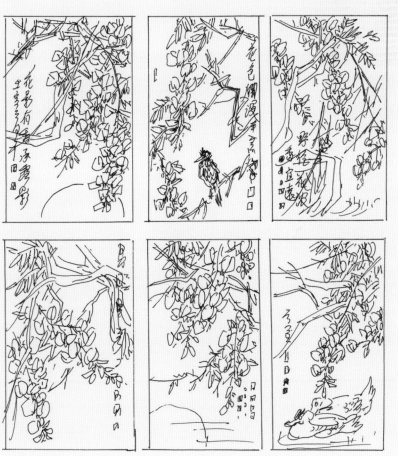

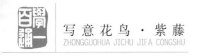

四、紫藤的创作步骤

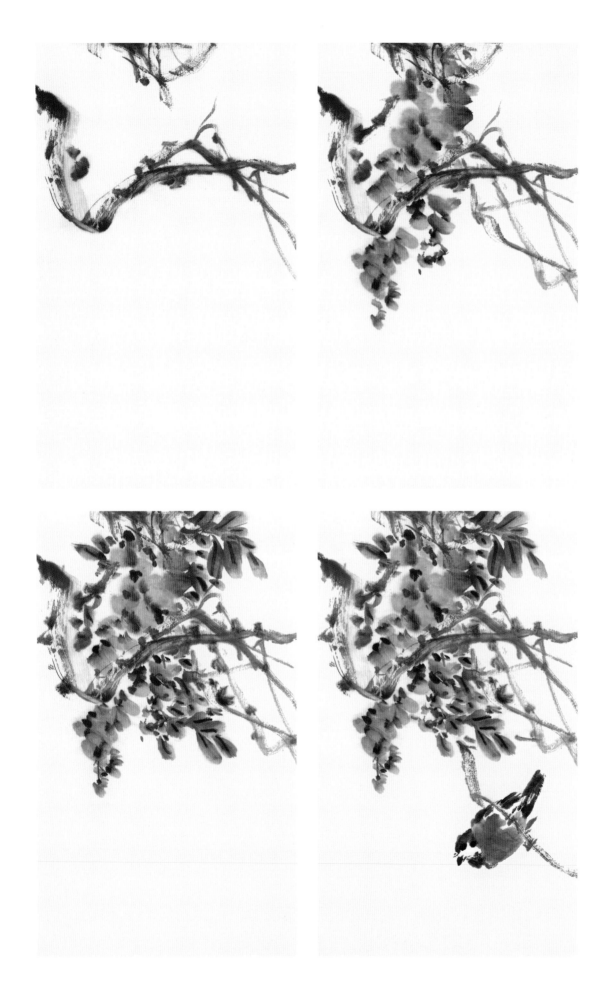

步骤一：先用笔从画面的左上角向右边出枝画出紫藤花的枝藤，确定画面的走势，再在画面上边画一些下垂的枝藤。

步骤二：用胭脂和花青分别画出两串紫藤花，再添画一些枝藤，使画面的走势逐渐向下。

步骤三：添加叶片，并完成两串紫藤花的细节刻画，主要在于花萼、花轴、花柄上的细化处理。

步骤四：在画面的上半部的紫藤处画一下垂的枝藤，并添加一只麻雀。

步骤五：调整画面，在右边添画一串紫藤花朵，并添画一些叶片，使画面更加丰富和饱满。

步骤六：在画面的左边用浓墨添画老藤，使画面有浓淡的强烈对比，最后在画面的右下角题款、盖印，完成画作。

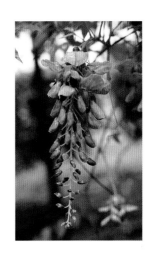

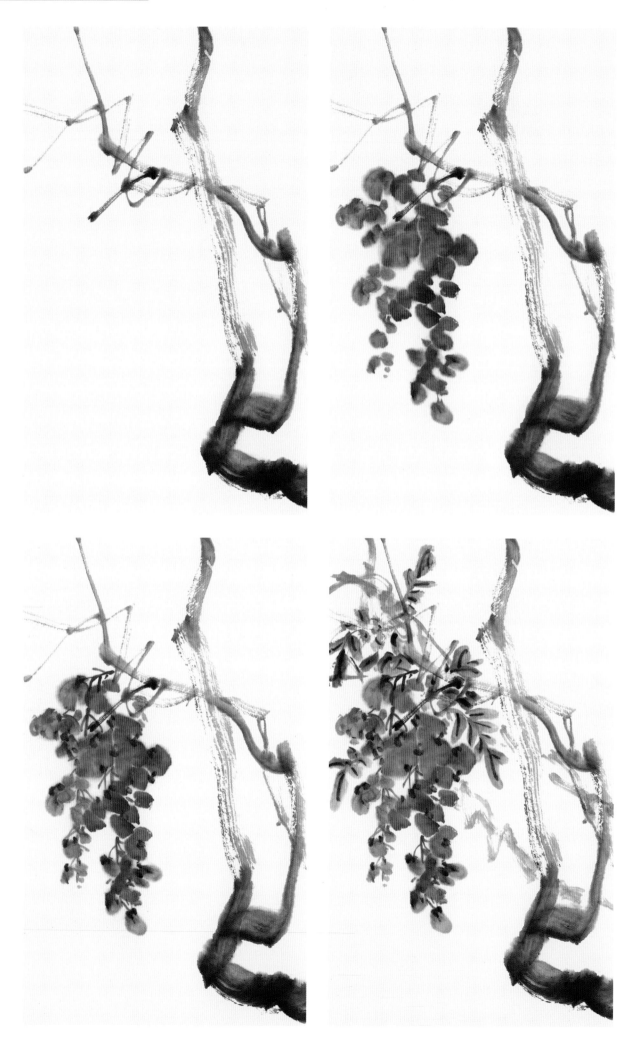

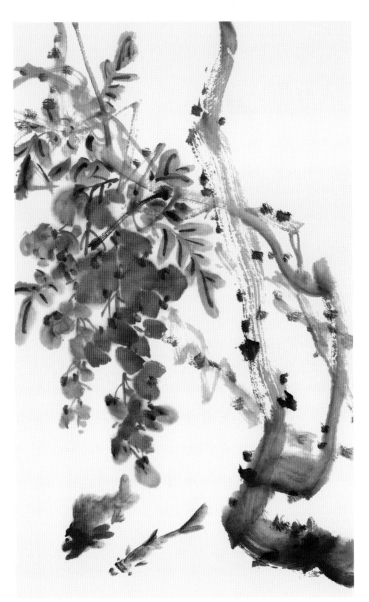
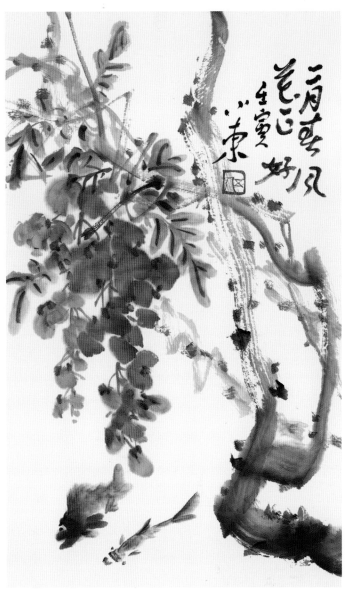

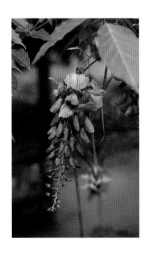

步骤一：用墨画出紫藤的枝藤，这里需要注意的是枝藤用笔要有转折，这样线条才能够有节奏感，而所谓的线条的丰富性，靠的是线条呈现出来的效果，具体说来就是线条要呈现出干、湿、粗、细、直、曲、长、短等的变化。

步骤二：用胭脂微调花青画出紫藤花朵。

步骤三：用藤黄调花青再加少许墨画出花轴、花柄，并用紫色点出花萼。

步骤四：用藤黄点出花蕊，不必要在每一朵花上都点，有节奏、有呼应地点出即可。继而用花青调藤黄画出紫藤花的叶片，并画出一些淡的枝藤，最后用花青调胭脂勾画紫藤花叶片的叶脉。

步骤五：趁着枝藤的墨色未干，用浓墨点枝干，并用胭脂调赭石添画两条小鱼。

步骤六：最后在画的右上角题款、盖印，完成画作。

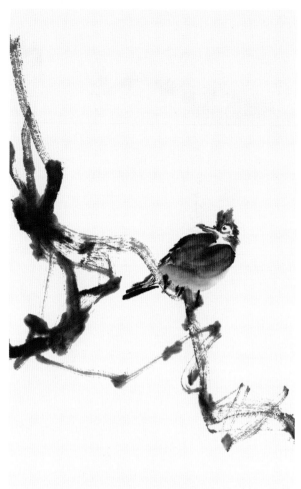
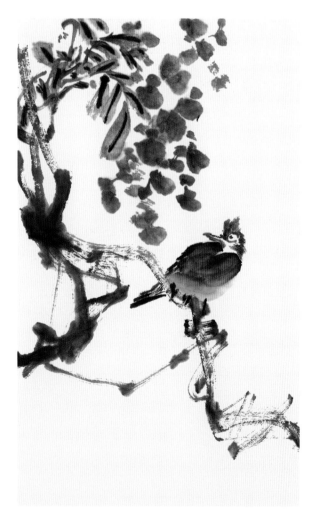
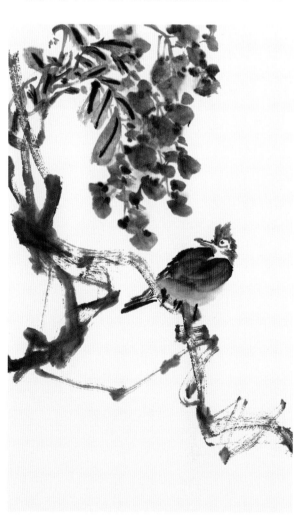

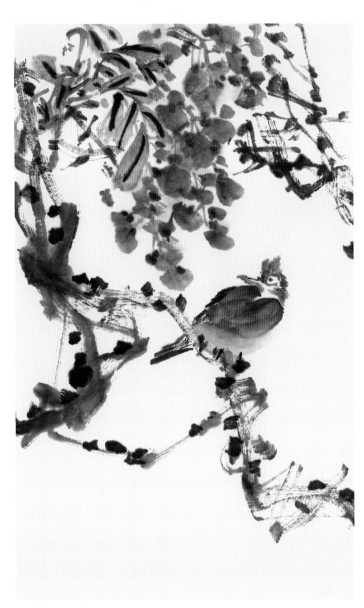
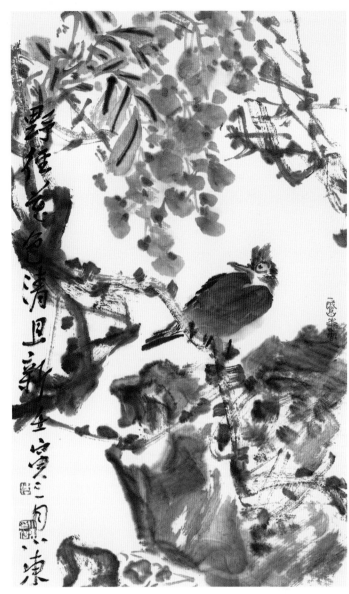

步骤一：用墨分别从画面的左右两边画出紫藤的枝藤，用笔要有节奏感。

步骤二：在枝藤上画一只站立的高冠鸟。

步骤三：先在画面的左上角画几片紫藤的叶片，继而用花青调少许胭脂画出紫藤的花朵。

步骤四：用藤黄调花青画出花轴、花柄，并用浓紫色点花萼，最后用藤黄点出花蕊。

步骤五：在画面的右上边添画几枝枝藤，并用浓墨对画面的枝藤进行打点收拾，使画面具有呼应和连贯性。

步骤六：在画面的右下角，用墨添画一块石头，随之画出石头下的小水口。最后题字、盖印，完成画作。

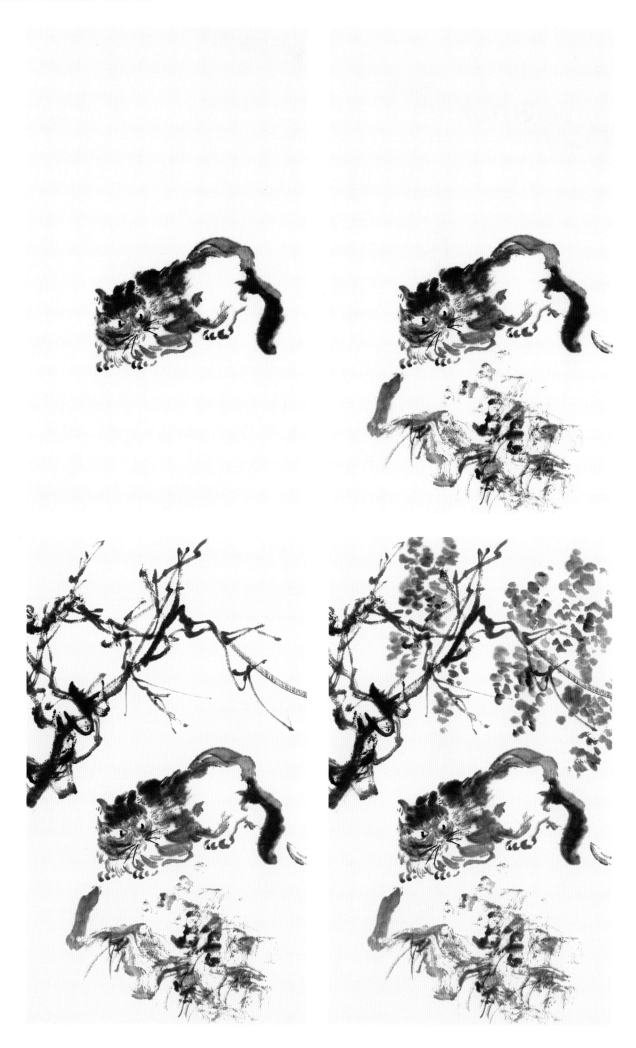

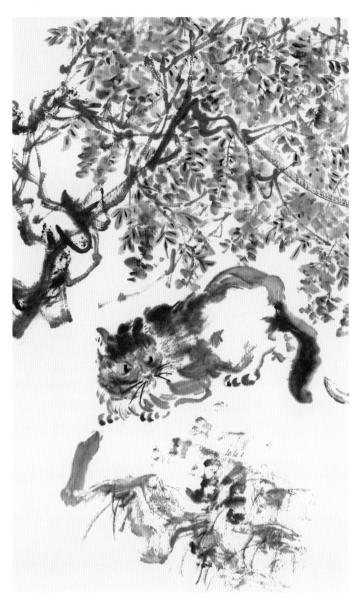
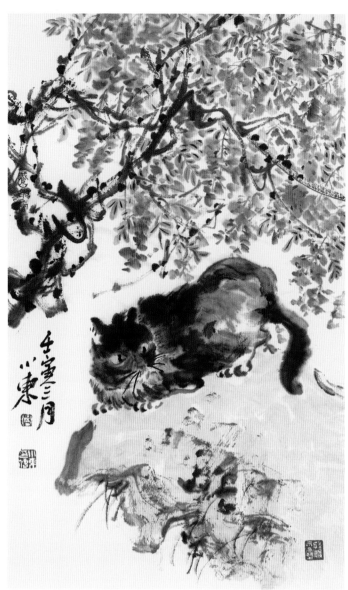

步骤一：先用墨画出一只独立的猫，当然猫是一个独立的题材，也是一个独立的形象，要想把这个形象画进画面，首先得单独研究猫的笔墨表现形式。

步骤二：用墨以散锋用笔画出一块石头，然后添加小草和点苔。画石头的时候，对画面要有一个整体的设计，也就是说画这块石头的时候，要考虑它与猫形成的对比关系，突出猫的位置。

步骤三：根据画面的走势，用墨从画面的左上部分出枝，画出紫藤的枝藤。

步骤四：根据画面的布局，画出下垂的紫藤花。这里要注意的是，要根据画面下半部分的猫和石所形成的块面来安排紫藤花的花串，即错落有序地安排。

步骤五：细化和收拾花串，重点在于画出花串的花轴、花柄、花萼，使花串丰富和完整起来。继而用花青调藤黄画出紫藤的叶片，并添加穿插在花后面的枝藤。

步骤六：用赭石染石头，并根据画面的情况，用墨对枝藤进行打点，这样既丰富了枝藤，又丰富了画面，同时用墨来收拾和调整猫的形象。最后题字、盖印，完成画作。

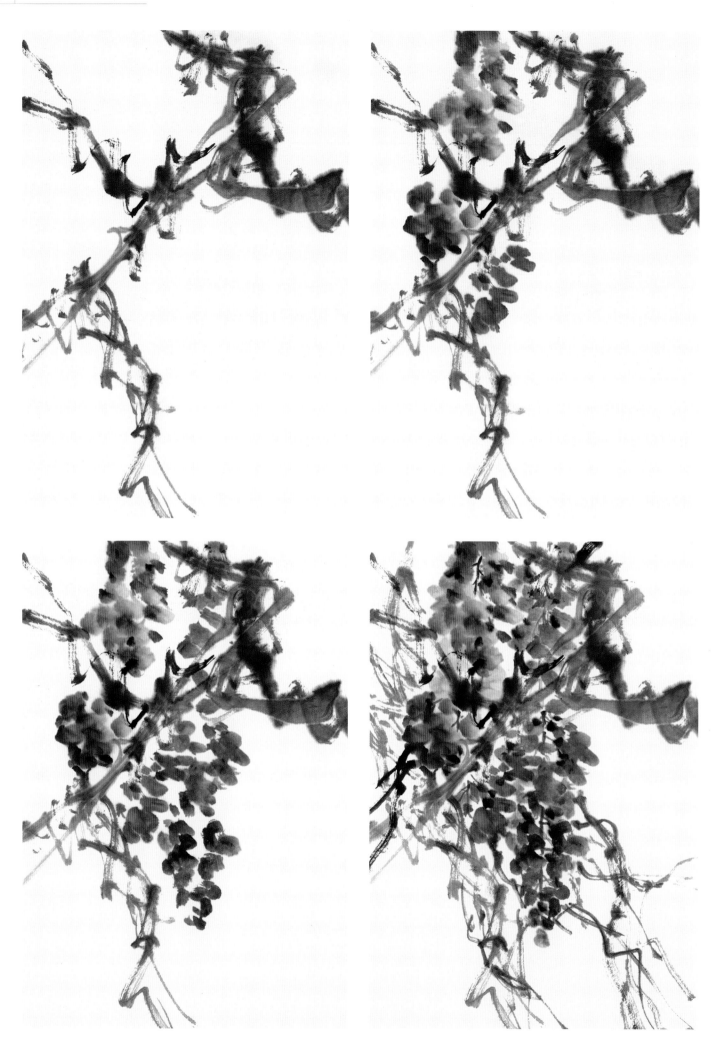

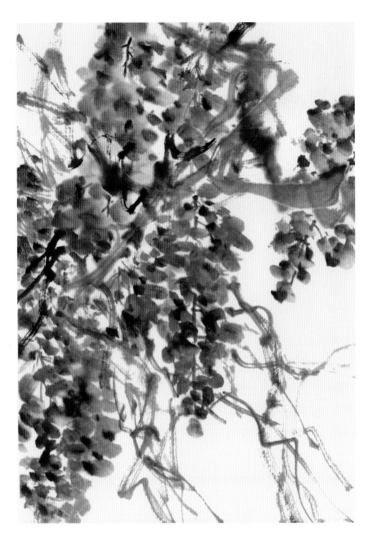

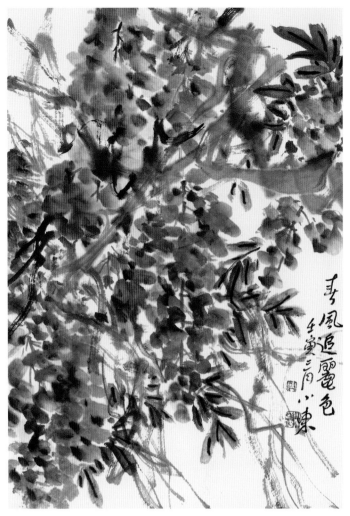

步骤一：用墨从画面的右边向左边出枝画出枝藤，并把画面的走势引向下部分。

步骤二：用胭脂画出一串紫藤花。注意用笔是点，所谓的点法画花，要点是注意点出的花朵要有密有疏。

步骤三：用花青调少许胭脂画另一串紫藤花，其法也是强调用点的方式来表现。

步骤四：用墨从画面的左上往右下边添画出下垂的枝藤，随后画出紫藤花的花轴、花柄，并用重的紫色点上花萼和紫藤花的翼瓣。

步骤五：进行画面调整，添画左下边和右上边的紫藤花串，这样可使画面基本上保持均衡与稳定。

步骤六：添画一些叶片，使画面更加丰富和饱满。最后在画面的右下边题款、盖印，完成画作。

五、范画与欣赏

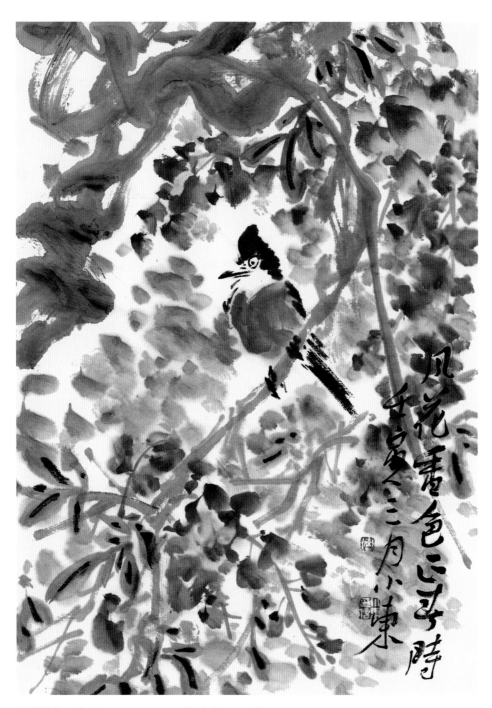

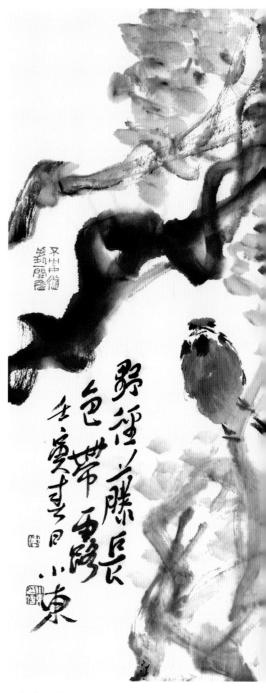

风花香色正春时　45cm×31cm　伍小东　2022年

野径藤长色带露　50cm×45cm　伍小东　2022年

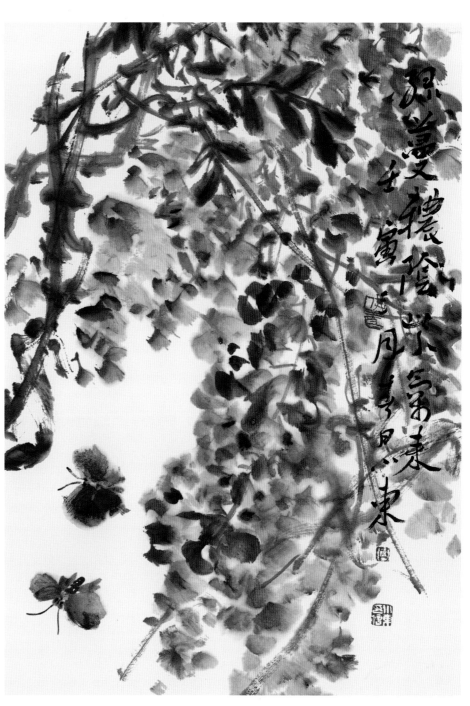

绿蔓秾阴紫气来　45 cm×31 cm　伍小东　2022年

历代紫藤诗词选

送张玉溪院中四咏·其四·紫藤花

（明·孙承恩）

寂寞群芳歇，兹花晚著花。

低丛深隐雀，老干曲盘蛇。

袅袅上缘物，鲜鲜溢拟霞。

风霜摇落后，为尔怅韶华。

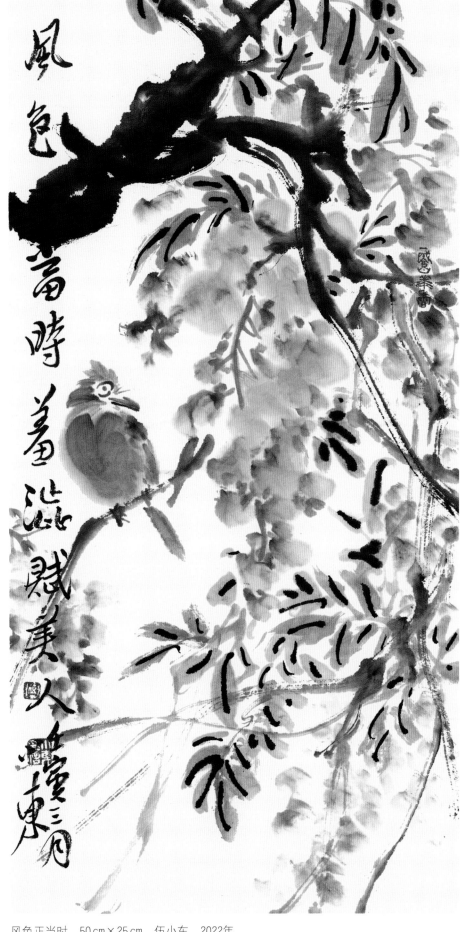

风色正当时　50cm×25cm　伍小东　2022年

紫气依旧从东来　70cm×34cm　伍小东　2018年

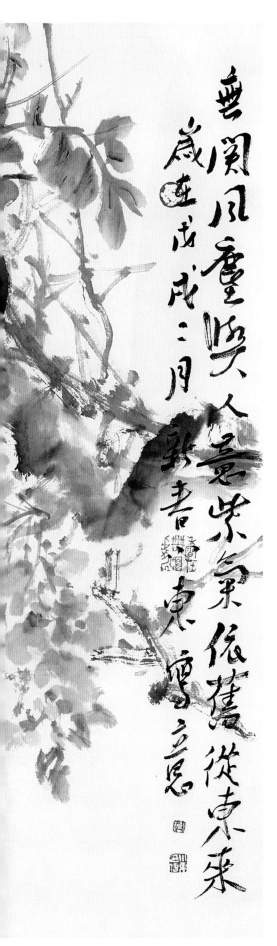

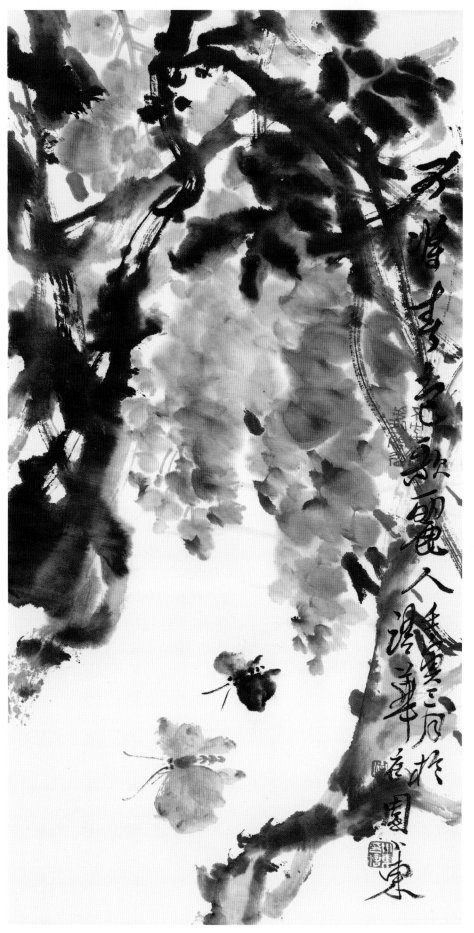

可将春色歌丽人　50cm×25cm　伍小东　2022年

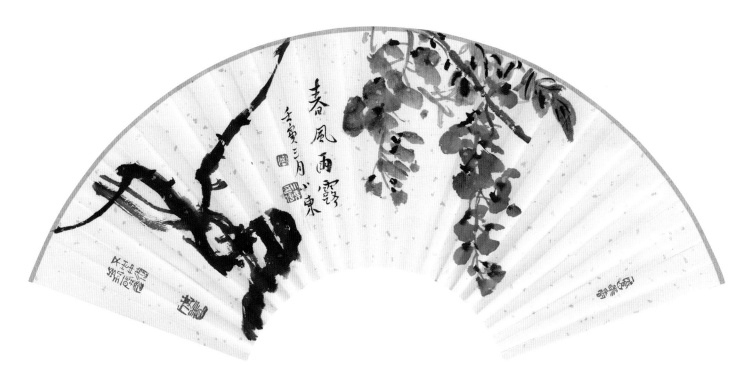

春风雨露　25cm×54cm　伍小东　2022年

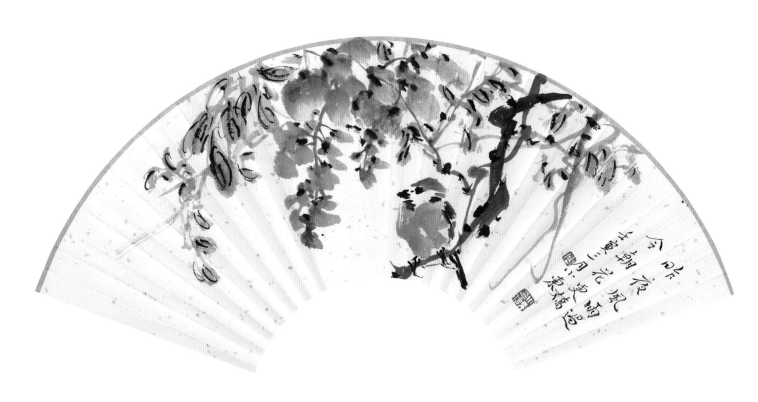

昨夜风雨过　25cm×54cm　伍小东　2022年

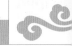

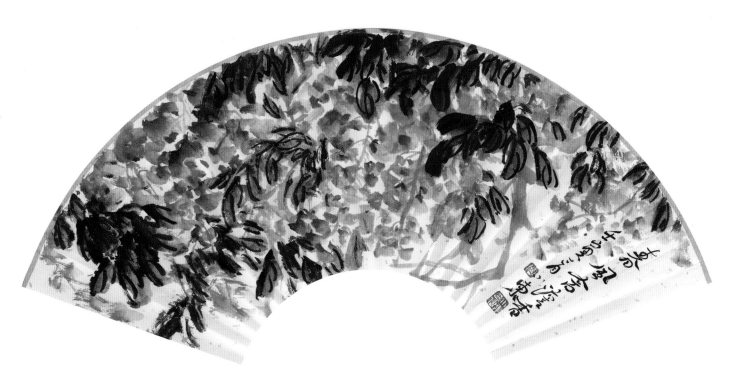

春风含淡香　25 cm×54 cm　伍小东　2022年

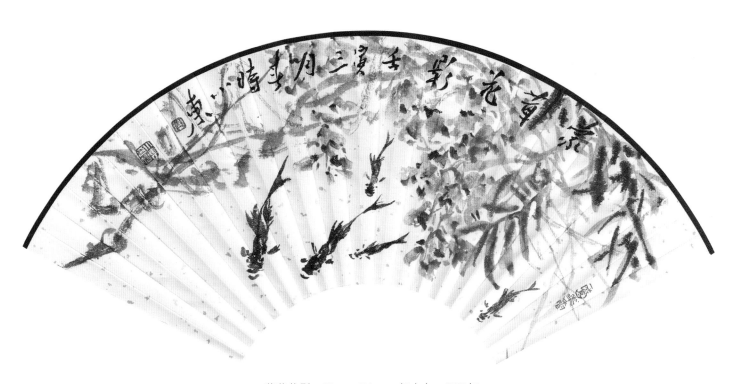

蒙茸花影　25 cm×54 cm　伍小东　2022年

春色初暖　28cm×28cm　伍小东　2022年

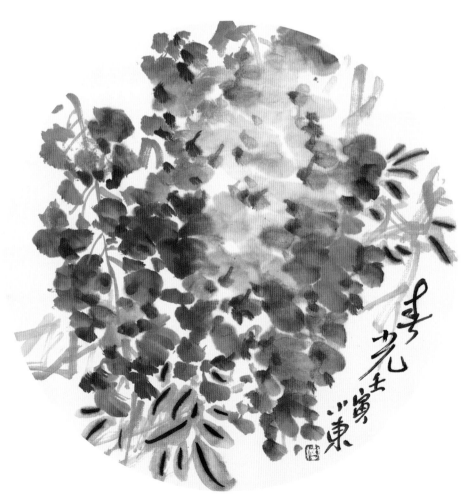

春光　28cm×28cm　伍小东　2022年

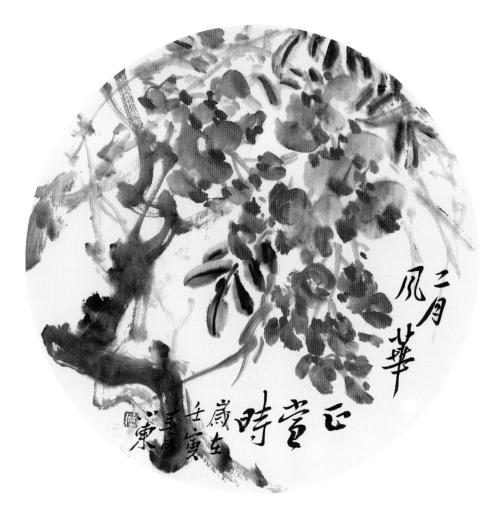

二月风华正当时　28cm×28cm　伍小东　2022年

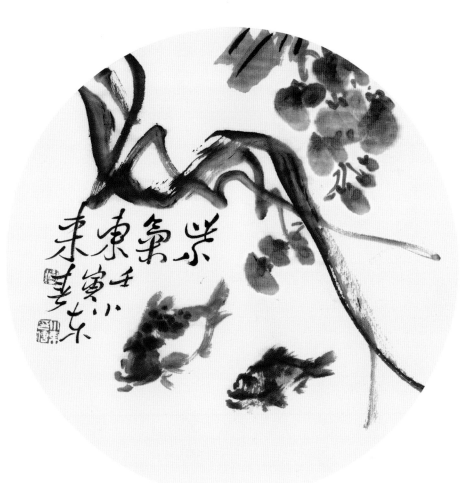

紫气东来　28cm×28cm　伍小东　2022年

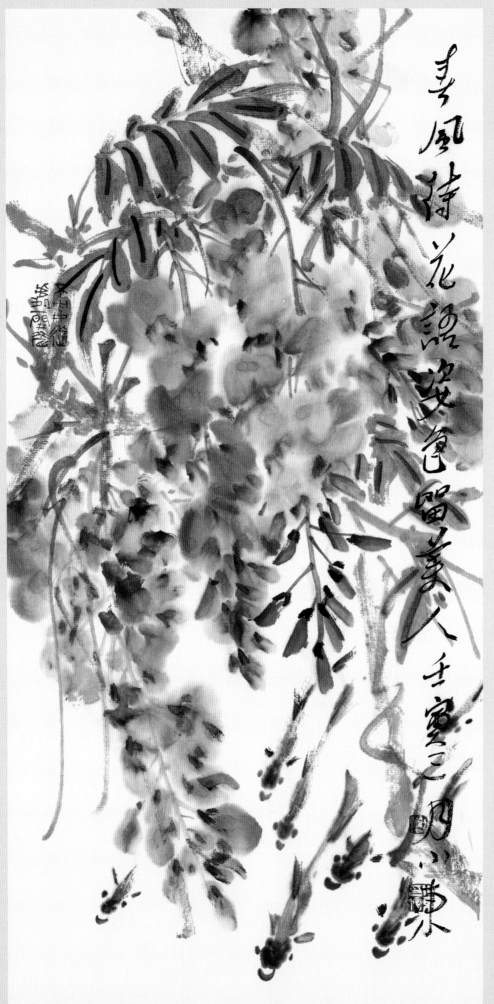

春风待花语　50cm×25cm　伍小东　2022年

历代紫藤诗词选

陈家紫藤花下赠周判官
（唐·白居易）

藤花无次第，万朵一时开。
不是周从事，何人唤我来。

历代紫藤诗词选

紫藤树

（唐·李白）

紫藤挂云木，花蔓宜阳春。
密叶隐歌鸟，香风留美人。

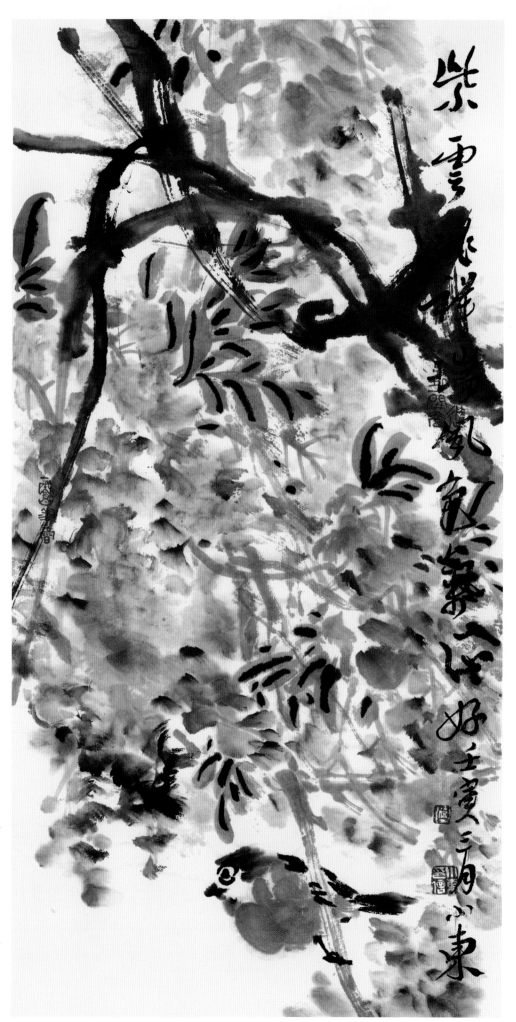

紫云兆祥瑞　50 cm×25 cm　伍小东　2022年

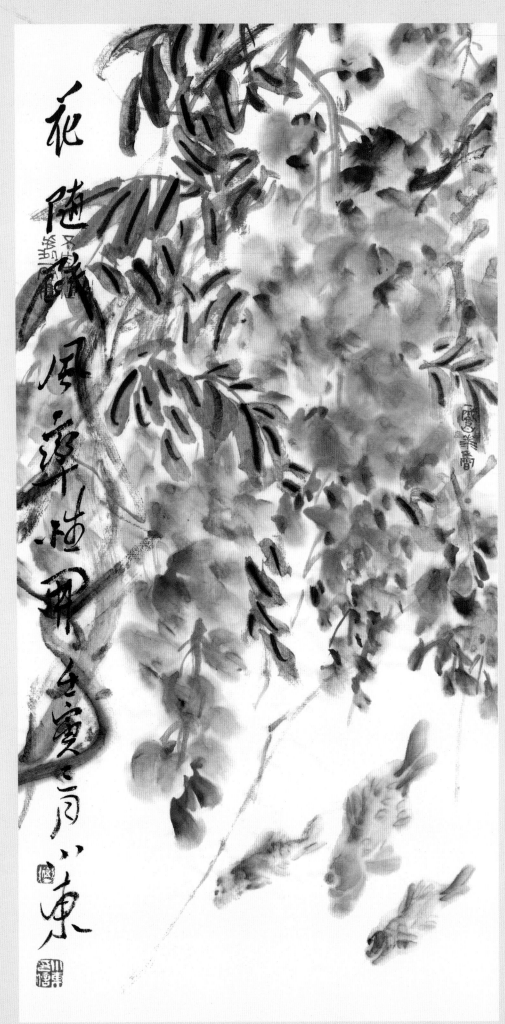

紫藤

（清·弘历）

紫藤花发浅复深，满院清和一树阴。
尽饶袅袅娜媚态，安识堂堂松柏心。

花随疏风率性开　　50 cm×25 cm　伍小东　2022年